✳ 教室環境設計 ✳

✳lass room ①

人‧物‧篇

Class room

✳ ✳ 前言 ✳
✳ Preface

　　每當學期初，就要做教室佈置，替自己班上的布告欄、門面、教室背後的一大面牆、柱面、穿上新衣，讓學期初有個新的氣象。但每當這時不是你推我就是我推你、誰也不願意著手去思考要做些什麼內容，最後此重大的責任便落於學藝股長身上。

　　"教室環境設計系列"就是為了替大家解決在教室佈置時，不知要做什麼內容而煩惱，將此系列的書分成：人物篇、動物篇、植物篇及創意篇。豐富的內容，細項的分類，使教室佈置變成了輕鬆的事。

在教室佈置系列〝人物篇〞中，內容包含了：運動會、大掃除、園遊會、交通安全、音樂會…等等不同的人物動態，讓教室更加熱鬧活潑。

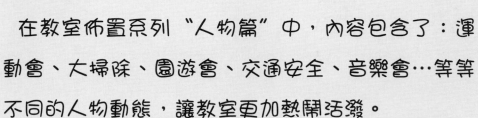

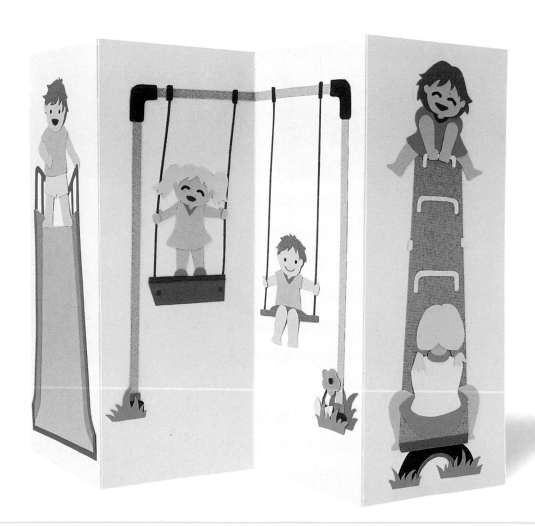

目　錄
Contents

工具材料的使用

基本的製作技法

part:**one** 1) 16~23

壁面展示板/
柱面直立牌/告示牌/
走廊壁面/指示牌/
窗戶裝飾/入門處/
天花板與角落

part:**two** 2) 24~31

廚師飲食

壁面展示板/柱面直立牌/告示牌/走廊壁面/
指示牌/窗戶裝飾/入門處/天花板與角落

part:**three** 3) 32~39

運動會

壁面展示板/柱面直立牌/告示牌/走廊壁面/
指示牌/窗戶裝飾/入門處/天花板與角落

part:**four** 4) 40~47

壁面展示板/柱面直立牌/告示牌/走廊壁面/
指示牌/窗戶裝飾/入門處/天花板與角落

part:**five** *5)

48
/
55

壁面展示板/柱面直立牌/
告示牌/走廊壁面/
指示牌/窗戶裝飾/入門處/
天花板與角落

part:**six** *6)

56
/
63

壁面展示板/柱面直立牌/
告示牌/走廊壁面/
指示牌/窗戶裝飾/入門處/
天花板與角落

part:**seven** *7) 64~71

壁面展示板/柱面直立牌/告示牌/走廊壁面/
指示牌/窗戶裝飾/入門處/天花板與角落

part:**eight** *8)

72
/
79

壁面展示板/柱面直立牌/
告示牌/走廊壁面/
指示牌/窗戶裝飾/入門處/
天花板與角落

part:**nine** *9)

80
/
87

壁面展示板/柱面直立牌/
告示牌/走廊壁面/
指示牌/窗戶裝飾/入門處/
天花板與角落

part:**ten** *10)

88
/
95

壁面展示板/柱面直立牌/
告示牌/走廊壁面/
指示牌/窗戶裝飾/入門處/
天花板與角落

part:**eleven** *11)

96
/
103

壁面展示板/柱面直立牌/
告示牌/走廊壁面/
指示牌/窗戶裝飾/入門處/
天花板與角落

教室環境設計

1

lass room

✳ 工具的使用 ✳
Tools

1. 無水原子筆	**7.** 切割器	**13.** 白膠
2. 修正液	**8.** 描圖紙	**14.** 相片膠
3. 豬皮擦	**9.** 割圓器	**15.** 保麗龍膠
4. 美工刀	**10.** 圓規	**16.** 泡綿膠
5. 剪刀	**11.** 圓圈板	**17.** 雙面膠
6. 打孔機	**12.** 噴膠	

材料的使用
Materials

1. 瓦楞紙　　3. 保麗龍
2. 美術紙　　4. 珍珠板

Class room

✳ 場地介紹 ✳
Tools

> 柱面

> 走廊壁面

> 教室後壁面

> 教室窗戶

Classroom

※ 場地介紹 ※
Tools

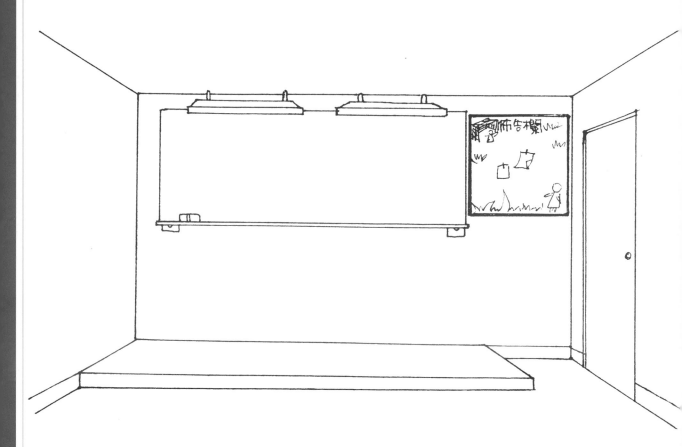

>教室牆角

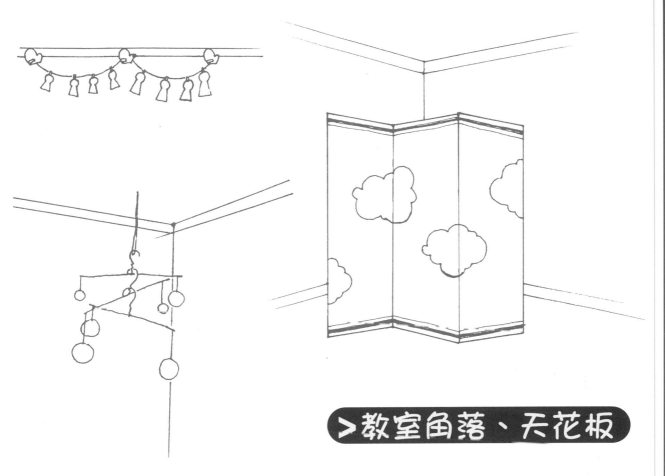

>教室角落、天花板

>入門處

Class room

✳ 基本技法 ✳
Basic

1.墊高

方法1. 在背後貼上泡綿膠。

方法2. 或是剪一片珍珠板貼上。

方法3. 也可以用保麗龍來墊高。

方法4. 也可將紙對折在對折的方法來墊高。

方法5.

1. 在圓形上剪出一個切口。

2. 將切口處重疊貼住，呈一立體圓錐狀。

2. 邊緣

1. 先剪好圖案。

2. 用棒子在邊緣滾出弧度。

3. 捲曲

1. 剪好長條紙。

2. 用筆將紙條捲起來。

4. 雙面膠

1. 先將紙片一邊固定。

2. 再邊撕邊貼。

教室環境設計

1

✳ 基本技法 ✳
✳ Basic

5. 圓的製作

方法1. 可用圓規畫圓形。

方法2. 打洞機可以剪出小圓。

方法3. 圓圈板有許多大小可用。

6. 線條

方法1. 可以直接用筆畫在紙上。

方法2. 或切割紙條再貼上。

方法3. 轉彎膠帶有許多寬窄可選，很方便。

7. 使用黑稿

1. 將書中的黑稿印放大。

2. 可在背後用鉛筆畫一層。

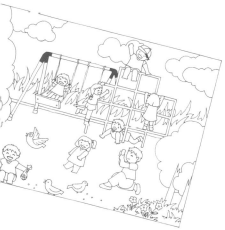

3. 轉正面,下面放一張紙沿稿描繪,即可複寫。

4. 或直接用棒子用力下壓描繪。

8. 文字

方法1. 用電腦打字後再列印。

方法2. 或用轉印字轉印。

方法3. 直接用手寫也別有風味。

教室環境設計

1

C lass room

part:one *1)

慶生會

"祝你生日快樂
祝你…"和同學一起
歡樂慶生熱熱鬧鬧
快快樂樂的祝福
讓教室充滿歡樂氣息
而且同學
的熱情祝福
讓每天充滿歡樂

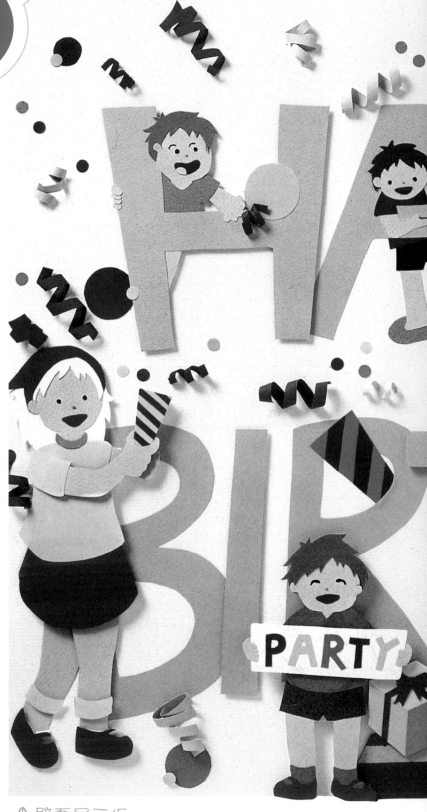

↑ 壁面展示板

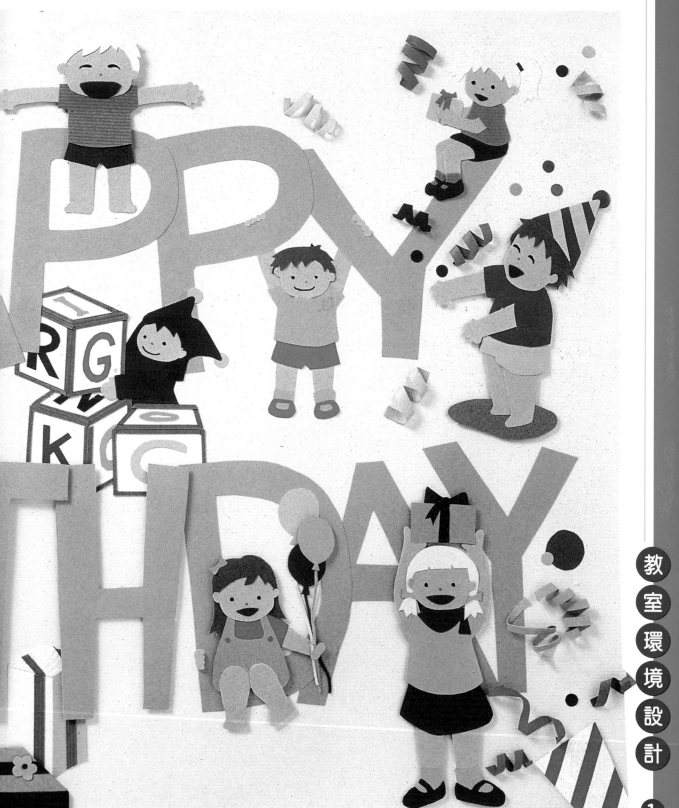

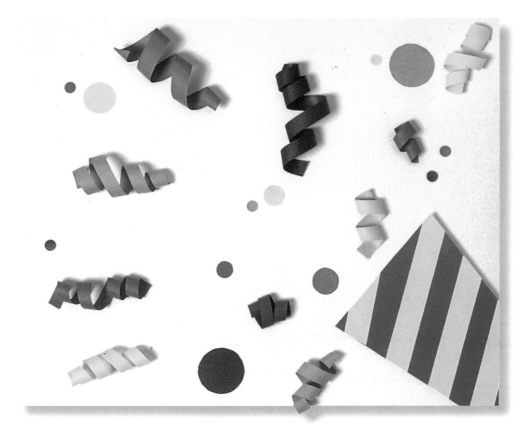

 拉 炮 How to make 的製作方法

紙張經刮、捲之後,使平面變成立體,讓畫面更有變化。

1. 取各種顏色的美術紙,並畫約1cm or 2cm的線。

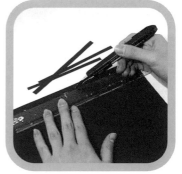

2. 將畫好的線條一一割下,成條狀的美術紙。

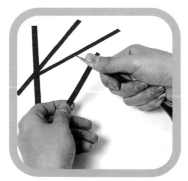

3. 用剪刀刮紙張,當刮過後的紙條會捲曲。

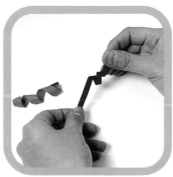

4. 將稍有捲曲的紙條再整理一下。

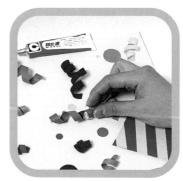

5. 將紙一一黏於佈置處,熱鬧拉炮氣氛即完成。

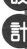

*lass
room

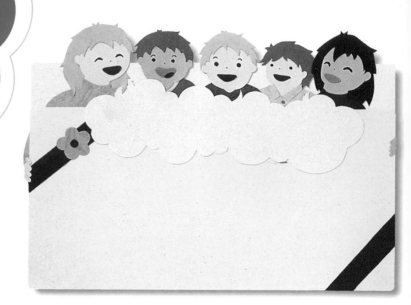

↑ 告示牌

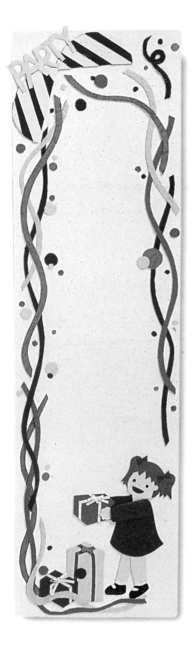

↑ 柱面直立牌

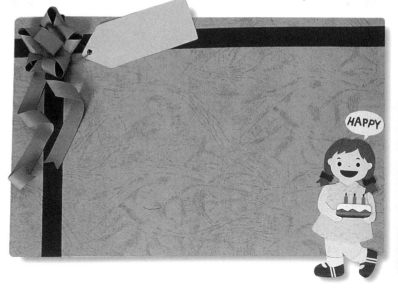

HAPPY

↑ 走廊壁面

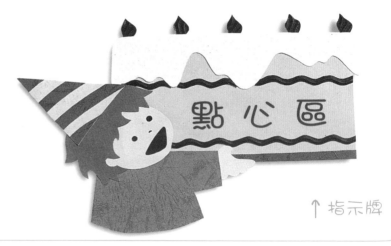

點心區

↑ 指示牌

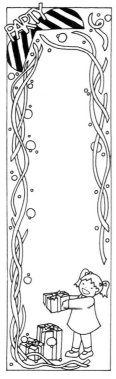

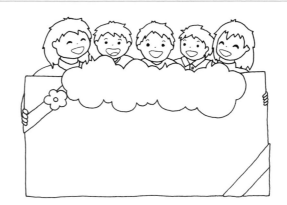

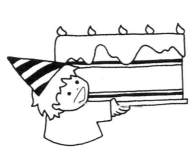

蝴蝶結 How to make 的製作方法

用紙作成的蝴蝶結,別有一番風味!

1. 取美術紙裁成一長條狀。

2. 將裁的長條狀彎成8字狀。

3. 於中心處用釘書機做固定。

4. 再取二條長條用剪刀刮拉後,固定於背面。

教室環境設計

①

Part：1 慶生會

Classroom

↑ 窗戶裝飾

↑ 入門處

↑ 天花板、角落

線稿

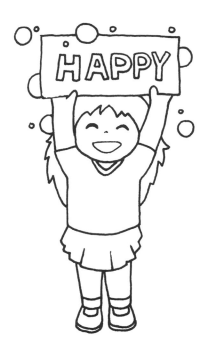

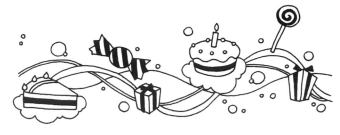

無限祝福 How to make 的製作方法

簡單的變化掛於牆角，讓角落不再單調。

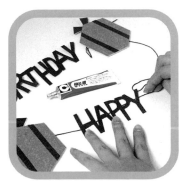
1. 將做好的禮物外型黏貼於珍珠板上。

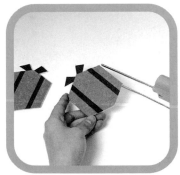
2. 用珍珠板切割器將其切割下來。

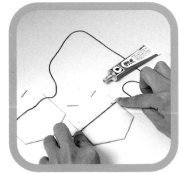
3. 背面固定條繩子，需固定穩固緊貼。

4. 將剪下的祝福字樣黏貼於線上即完成。

①

lass room

part : two *2)

人家說吃飯皇帝大
那煮飯的廚師也很重要
有了他們
我們才有美味的食物
可以享用
可口的甜點
和香噴噴的滿漢全席
都是出自廚師的巧手
才有的藝術饗宴哦！

↑ 壁面展示板

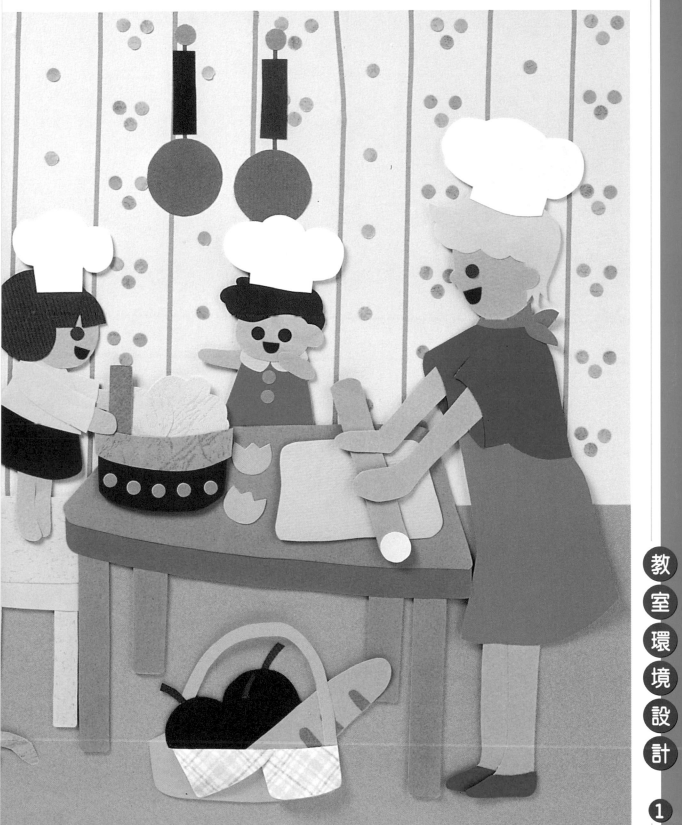

C*lass room

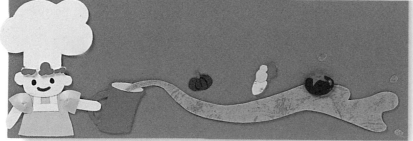

↑ 窗戶裝飾

←走廊壁面

↓ 圖表

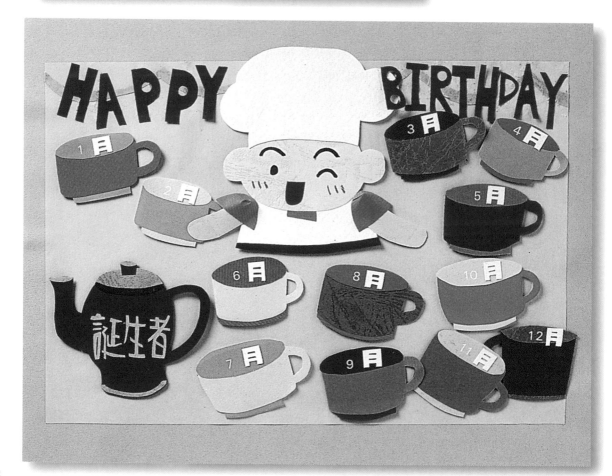

小廚師 How to make 的製作方法

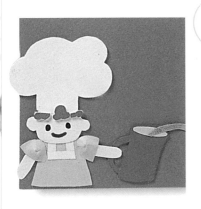

廚師每天都在料理我們吃的食物，安全及乾淨都是第一考量，所以每個廚師都要配戴廚師帽。

1. 先將臉的型板剪下來。

2. 剪好兩側頭髮後貼上。

3. 剪一頂廚師帽貼在頭髮上方。

4. 最後再剪一小撮頭髮貼在帽子與臉的交界處。

教室環境設計 ①

C*lass room

part:three *3)

伸伸懶腰，跳一跳
動一動活動一下
筋骨各式各樣的球類
不同的運動項目——
在運動會上登場
"加油!加油"為班上努力
向前跑，得第一

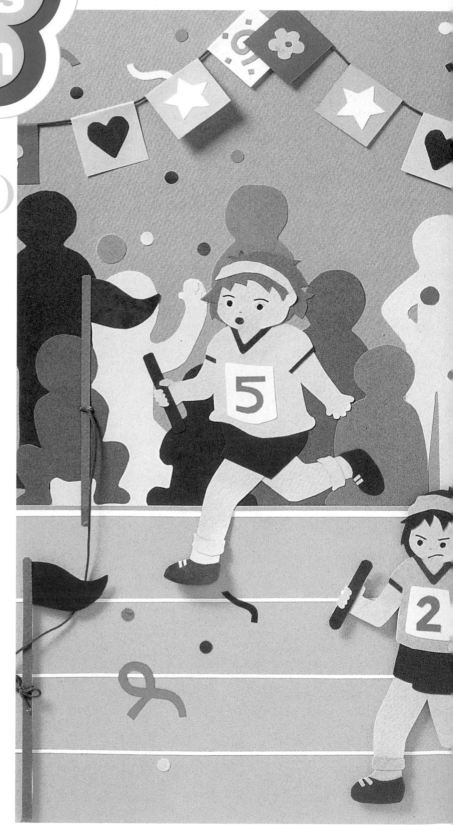

↑ 壁面展示板

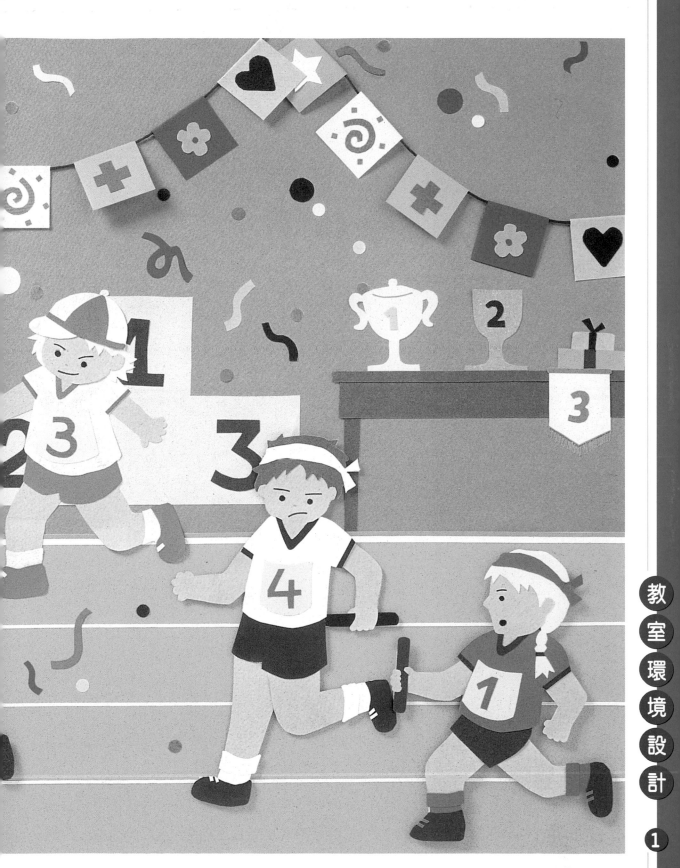

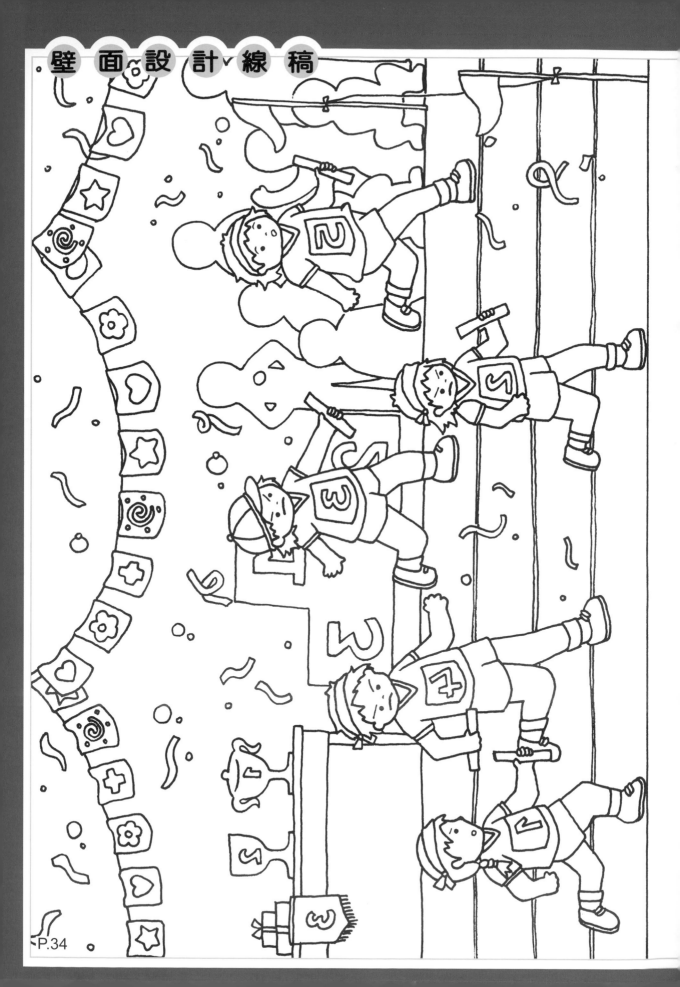

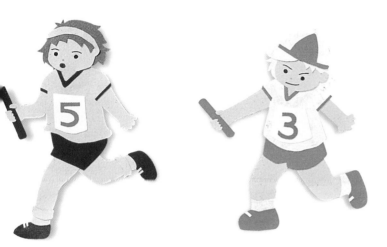

旗幟 How to make 的製作方法

將壁面展示處的旗幟，用垂掛的方式，有飄動的效果。

1. 取各色美術紙畫下要剪的圖案。

2. 然後將畫好的圖案一一剪裁下來。

3. 然後再黏貼於一起。

4. 將黏好的色塊背面黏上雙面膠於頂端。

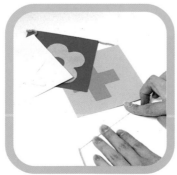

5. 取毛線然後固定於色塊黏的雙面膠上，色塊的間隔要一定。

6. 將做好的熱鬧彩條黏固定壁報頂端。

Class room

→ 指示牌

←直立牌

↓ 告示牌

運動器材室

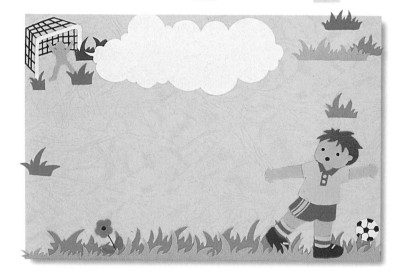

↑ 走廊壁面

打籃球 How to make 的製作方法

紙 紙張壓一壓、捲一捲，背後再加層泡棉，讓人物更有立體感。

1. 將畫的人型色塊一一剪下來。

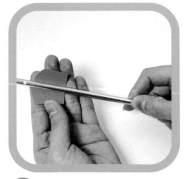

2. 將紙用壓可棒稍為壓一下。

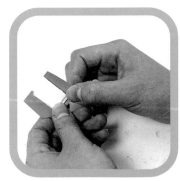

3. 於內部黏上雙面泡棉膠使其有厚度。

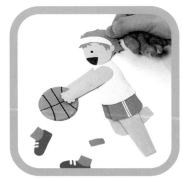

4. 一一組合起來，做成有如浮雕的效果。

C*lass room

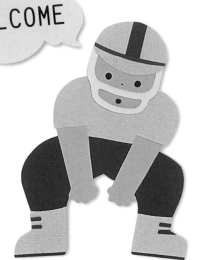

WELCOME

→ 入門處

↓ 窗戶裝飾

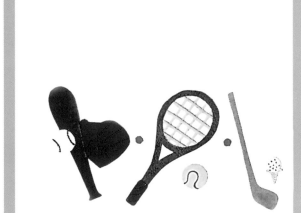

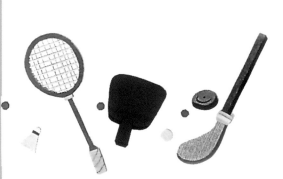

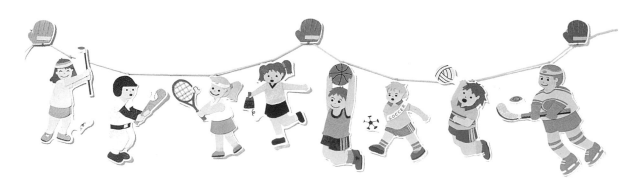

↑ 天花板吊飾

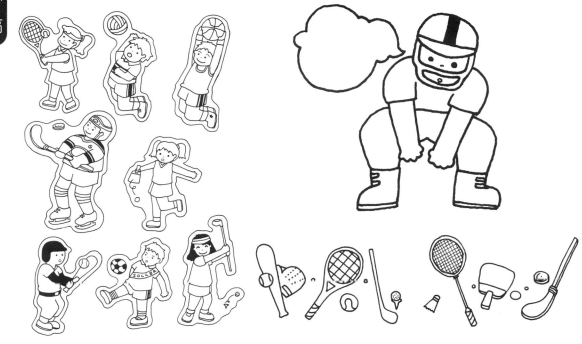

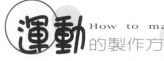

運動 How to make 的製作方法

各種不同球類，不同姿式，讓角落更有活力。

1. 將用紙做好的人樣，黏貼於卡紙上，然後沿邊剪下。

2. 於剪好的人像頂端固定一個環。

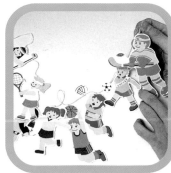

3. 取條繩子將做好的人物一一穿入。

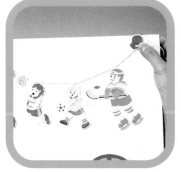

4. 然後即完成，可垂掛於壁上或窗欄上。

教室環境設計 ①

C*lass room

part: four *4)

聯合國

隨著科技的進步
溝通的方法日新月異
有了網際網路的使用
讓地球成了世界村
國與國之間不再是那麼遙遠
只要一通電話
或一個e-mail
就可以
與世界各國的人
輕鬆聯絡、聊天
你有多少國家的朋友呢?

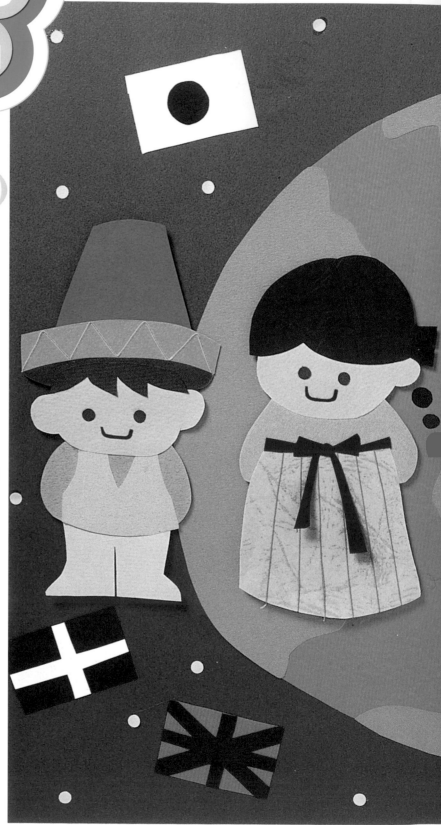

↑ 壁面展示板

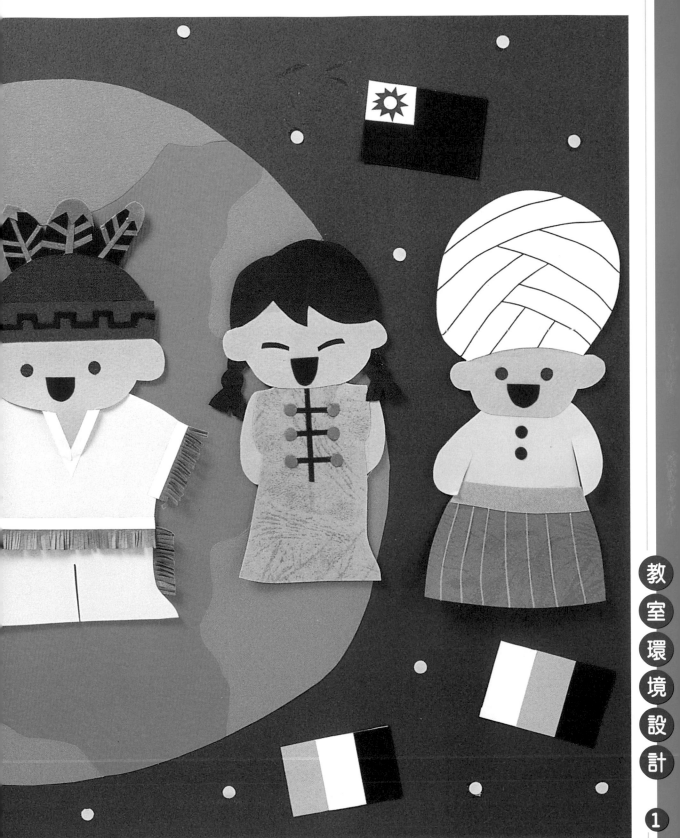

教室環境設計 ①

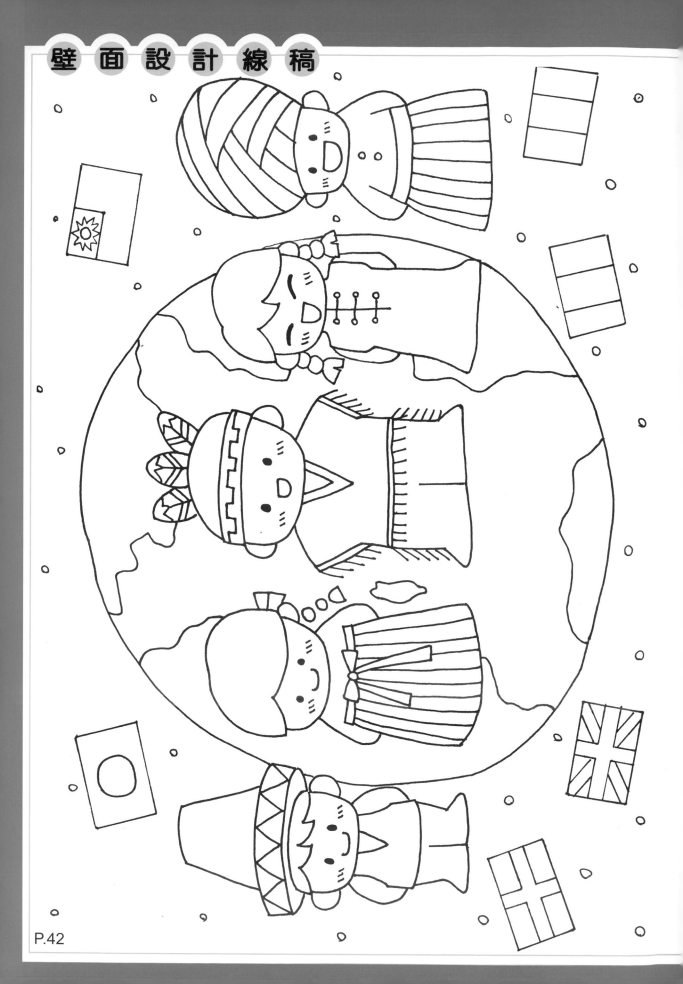

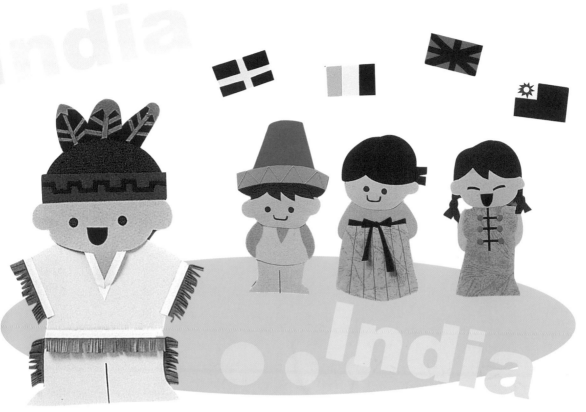

印第安服飾

How to make 的製作方法

印第安人的服裝最特別了，原色的皮衣加上邊緣都有隨風飄逸的鬚鬚，衣服上還有漂亮的顏色。

1. 先剪一段段細長的紙條。

2. 用剪刀沿邊剪出鬚狀線條。

3. 上方用較粗的轉變膠帶貼住。

4. 再貼在衣服的袖口和褲邊即可。

教室環境設計 ①

P.43

→ 窗戶裝飾

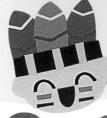
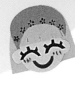

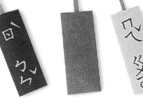

↑ 入門處

↓ 窗戶裝飾

↓ 指示牌

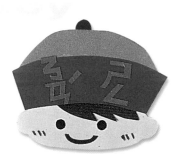

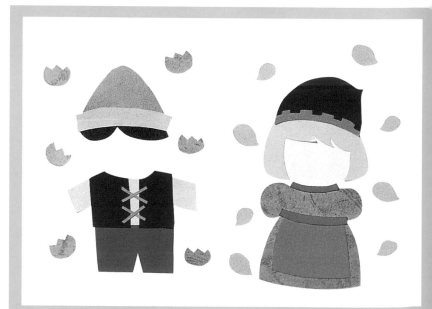

P.44

 線稿

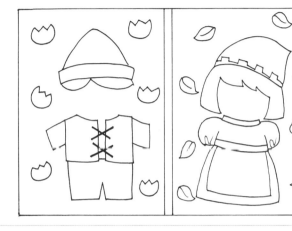

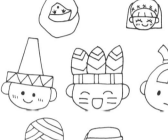

 手牽手 How to make 的製作方法

利用紙的折曲技法,製造出活潑的連續圖案,加上小字卡,形成一個有趣的吊飾。

1. 將裁好的紙重複折疊。

2. 用鉛筆畫上人形。

3. 用剪刀剪下人形。

4. 用電腦打字後列印出來。

5. 將列印出的字貼在人形下即可。

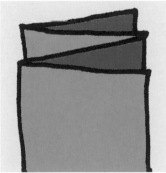
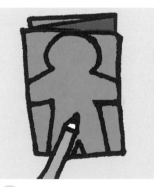

教室環境設計 ①

→ 柱面直立牌

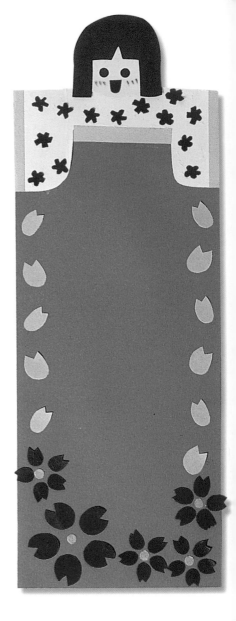

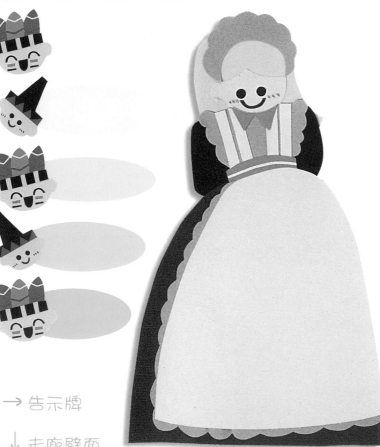

→ 告示牌

↓ 走廊壁面

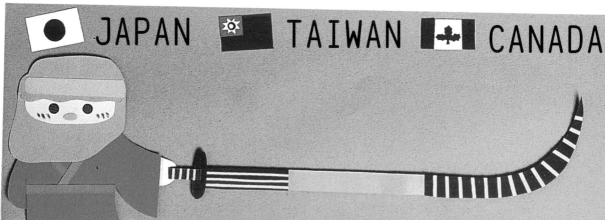

JAPAN　TAIWAN　CANADA

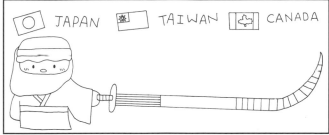

JAPAN　　TAIWAN　　CANADA

武士刀 How to make 的製作方法

阿拉伯國家的特色就是頭上包著頭飾只露出眼睛或臉而已,你是會想到阿里巴巴的故事呢?

1. 先剪一段刀形做為底。

2. 刀柄部份則另選一個顏色貼上。

3. 劍尾的部分也剪不同色紙片貼上。

4. 轉彎膠帶貼上做變化。

5. 劍尾部分也用轉變膠帶裝飾。

教室環境設計 ①

Class room

part:five *5)

逛公園

有空和家人
朋友到公園走走
呼吸一下新鮮空氣
聽一下自然界的聲音
而且還可以盪鞦韆
溜滑梯玩翹翹板
歡笑健康
渡過一個休閒假日

↑ 壁面展示板

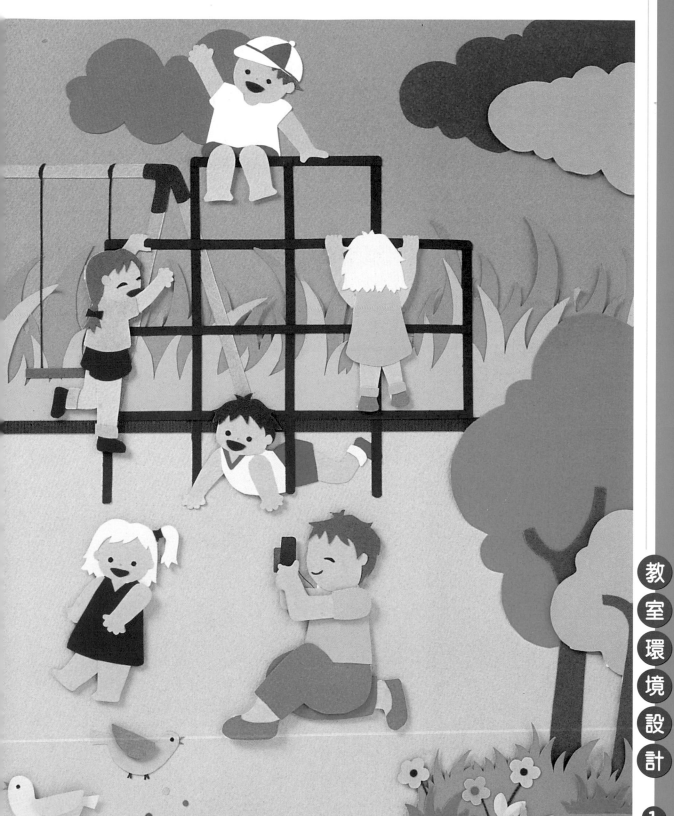

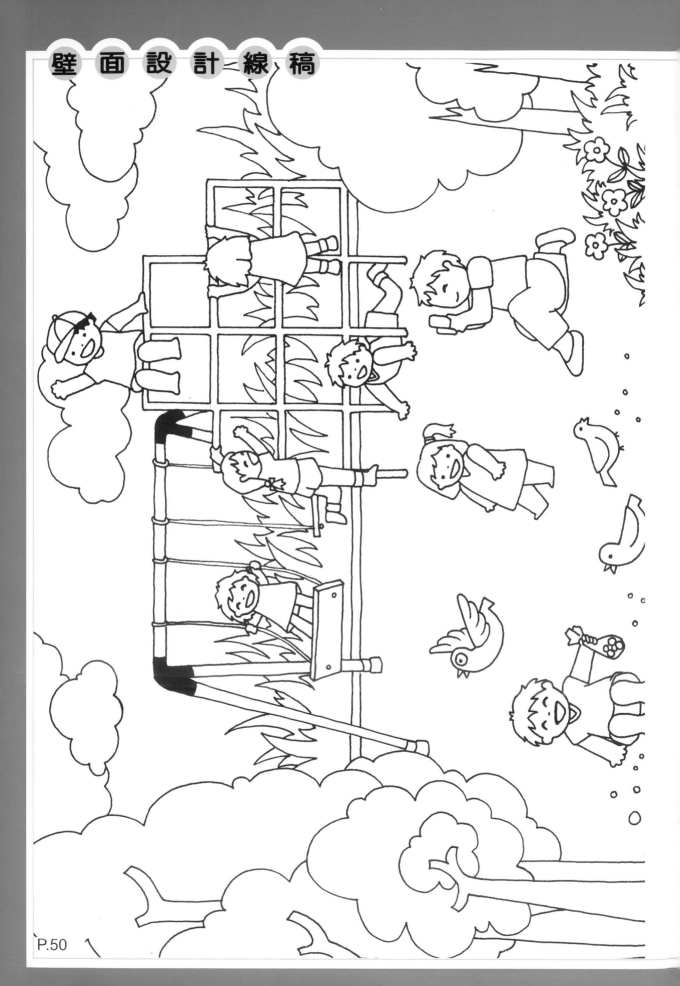

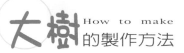

大樹 How to make 的製作方法

加層珍珠板,讓平面更有層次感。

1. 取美術用紙畫下要剪的外型。

2. 將畫好的外型一一剪下來。

3. 將色塊黏於珍珠板上,作出層次變化。

4. 用切割器將邊割好。

5. 然後一一黏貼固定於壁報上。

教室環境設計

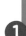

*lass room

↑ 告示牌

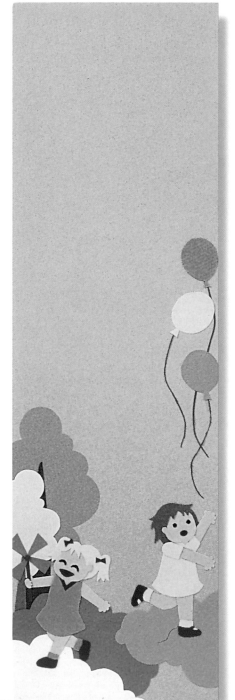

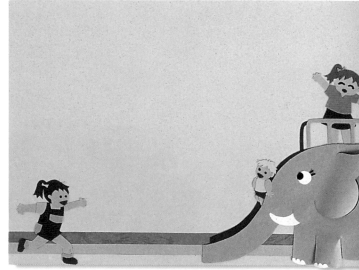

↑ 走廊壁面

←柱面直立牌

→ 指示牌

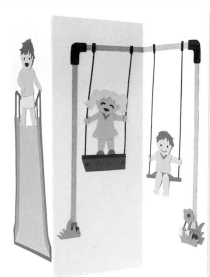

線稿

大象溜滑梯 How to make 的製作方法

讓平凡的溜滑梯,多了份生氣和變化。

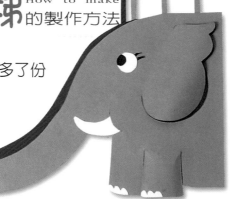

1. 取美術紙畫好要割的外型。

2. 將型割好,且耳朵處也要割開。

3. 用壓可筆將耳朵邊稍做彎度,使其有立體效果。

4. 組合好固定於壁面上即完成。

教室環境設計

①

Classroom

part:six *6)

我最喜歡園遊會了
除了有許多好玩的遊樂設施
還有許多表演可以看
處處都好熱鬧
還有許多的小吃攤
有綿花糖、糖葫蘆…
大家都在園遊會裡
熱熱鬧鬧地開心玩樂

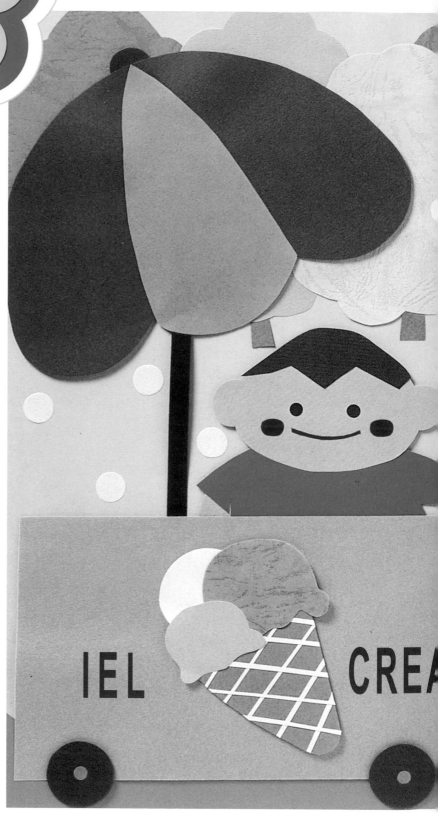

↑ 壁面展示板

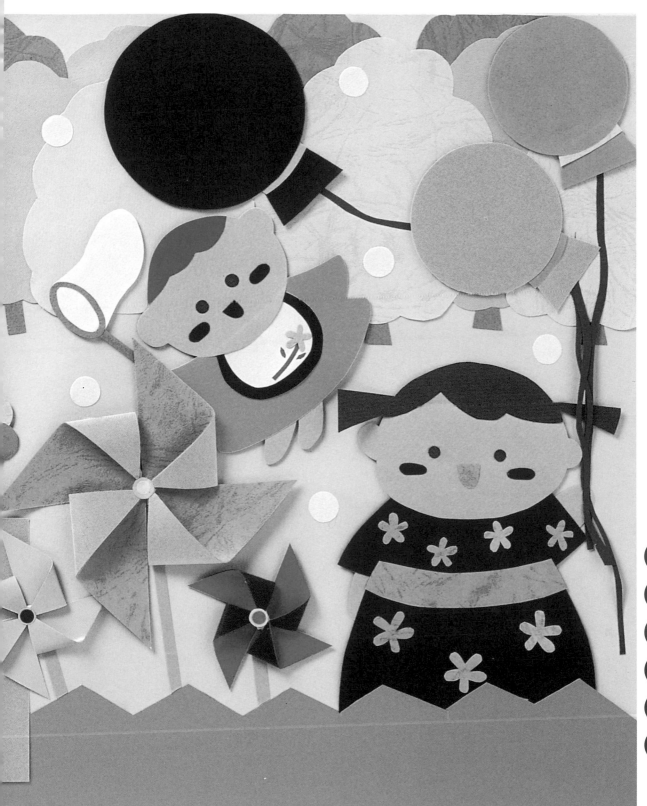

*lass room

玩具櫃

→ 柱面直立牌

←指示牌

↓ 告示牌

多說請、謝謝、對不起
做一個有禮貌的小朋友

↓角落

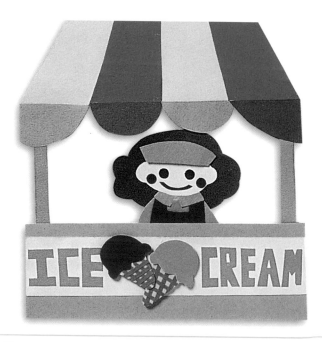

ICE CREAM

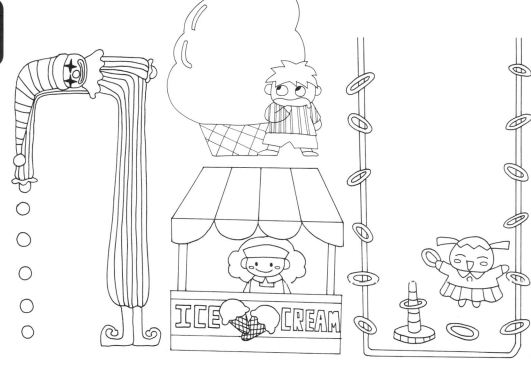

線稿

冰琪淋 How to make 的製作方法

利用紙張剪出一條條細的紙條再貼出紋路，這樣可以做出美麗的格紋。

1. 先剪好冰琪淋底座。

2. 用刀片剪裁一條條細長紙片。

3. 用鉛筆畫出位置。

4. 再將紙條貼上。

5. 最後用剪刀修邊即可。

教室環境設計 ①

*lass
room

→ 指示牌

↓ 走廊壁面

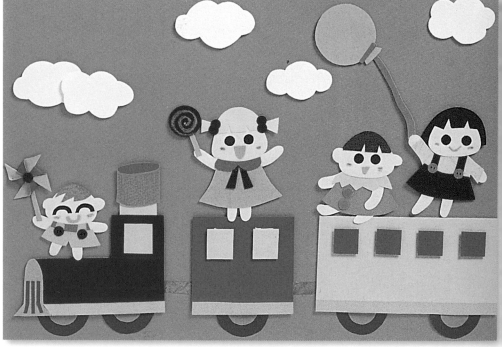

↑ 指示牌

→ 窗戶裝飾

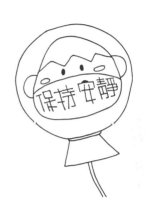

小火車 How to make 的製作方法

做壁報時若是有立體高低，壁報會更有特色，更加熱鬧，要墊高物體，使用泡綿是快又方便的方法。

1. 剪好一塊塊紙片。

2. 背後貼上泡綿膠。

3. 另外剪一塊大的紙片也貼上泡綿膠。

4. 把小的紙片貼上當窗戶。

教室環境設計 ①

Classroom

part：seven *7)

馬路如虎口，行人當心走
遵守交通規則
人人有責
只要多一分注意，生活就
多一分保障。如此就能
快快樂樂出門
平平安安回家了

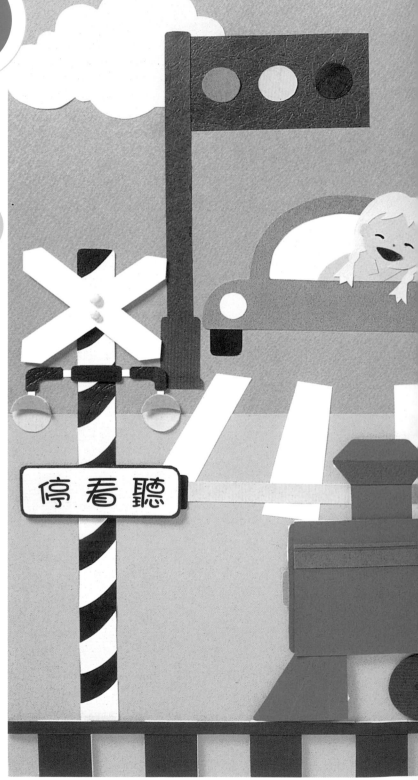

↑ 壁面展示板

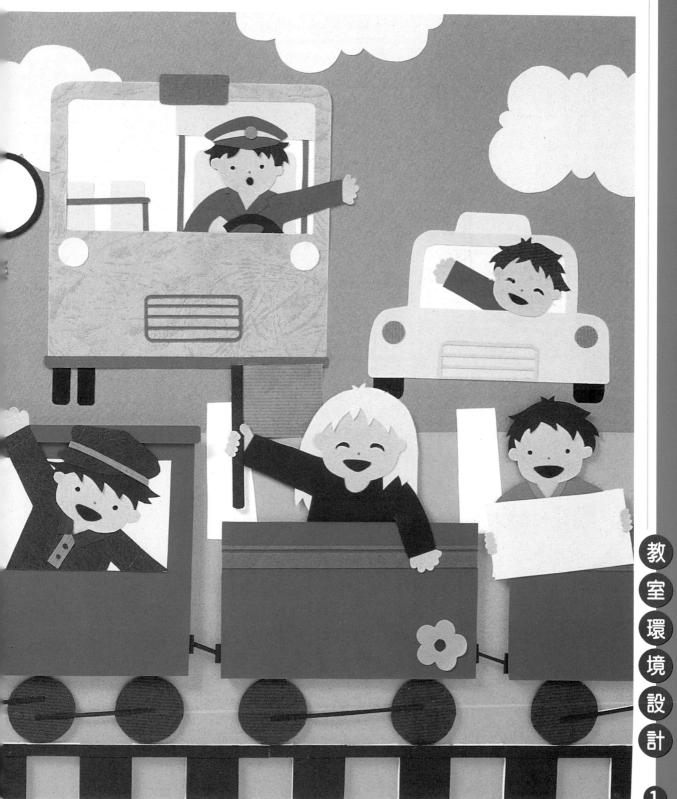

Class room

↓ 指示牌

↓ 走廊壁面

↓ 告示牌

↑ 柱面直立牌

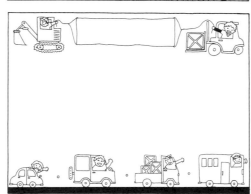

泡

1. 於卡紙上黏貼膠帶，有防水作用。

Bus Station
How to make
的製作方法

將公車站牌做成入口處，有不一樣的感覺。

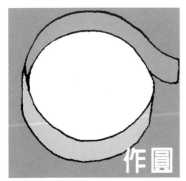

作圓

2. 作成圓形的盒狀。

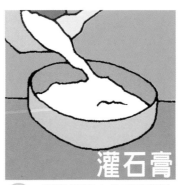

灌石膏

3. 將調好適中的石膏倒入盒內。

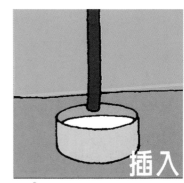

插入

4. 在石膏未乾前插入棍子即可。

教室環境設計 ①

lass room

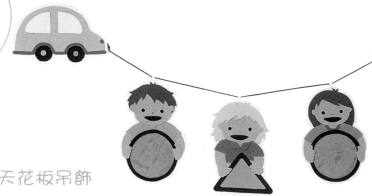

→ 天花板吊飾

↑ 窗戶裝飾

← 入門處

WELCOME

三年甲班

↑ 柱面直立牌

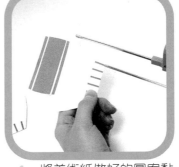

WELCOME How to make
的製作方法

打聲招呼，歡迎你們的光臨。

WELCOME

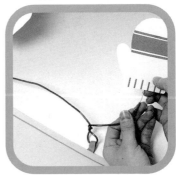

1. 將美術紙做好的圖案黏於珍珠板上，且切割下來。

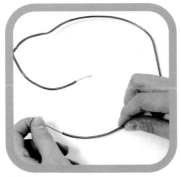

2. 取細水管並且穿入鐵絲。

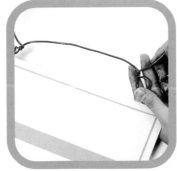

3. 將水管鐵絲穿過主板處，需固定好避免滑動。

4. 水管鐵絲頂端鐵絲露出處穿刺固定於手套珍珠板處。

①

*lass room

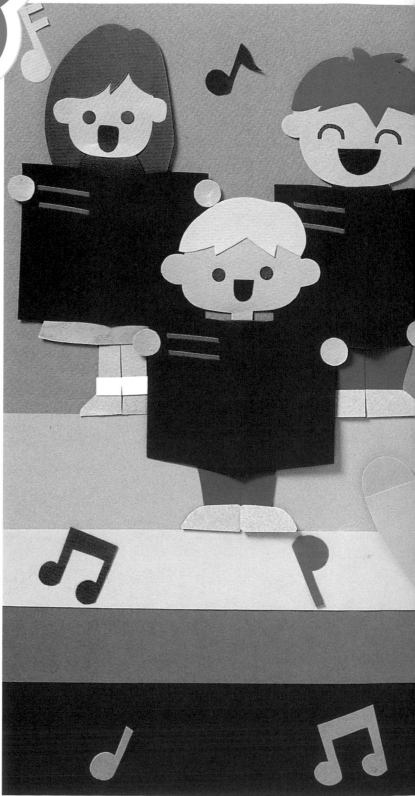

part: **eight** *8)

音樂會
表演

你還記不記得國小的時候
大家一起上音樂課的情形
吹直笛、唱兒歌
彈鋼琴…
樂器中你知道的有哪些呢?
大鼓、小鼓、鋼琴
木琴、直笛、排笛…

↑ 壁面展示板

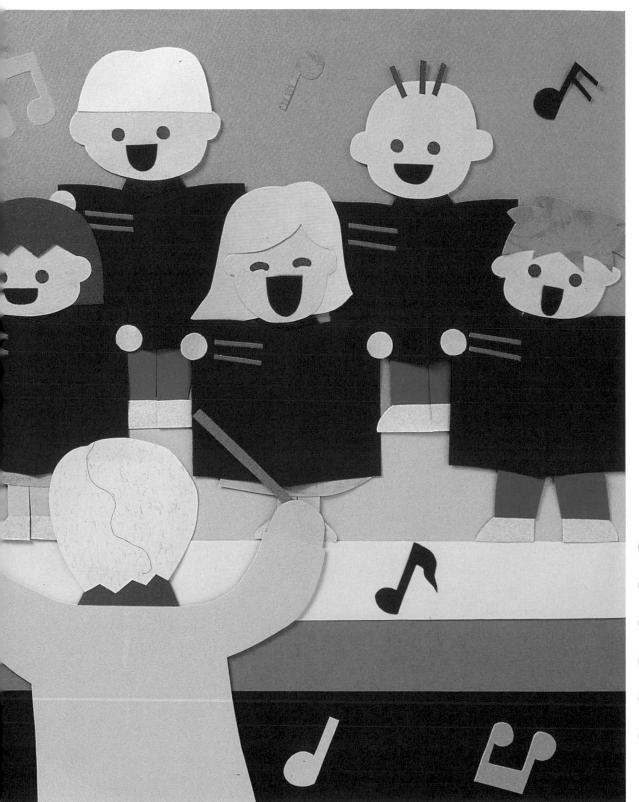

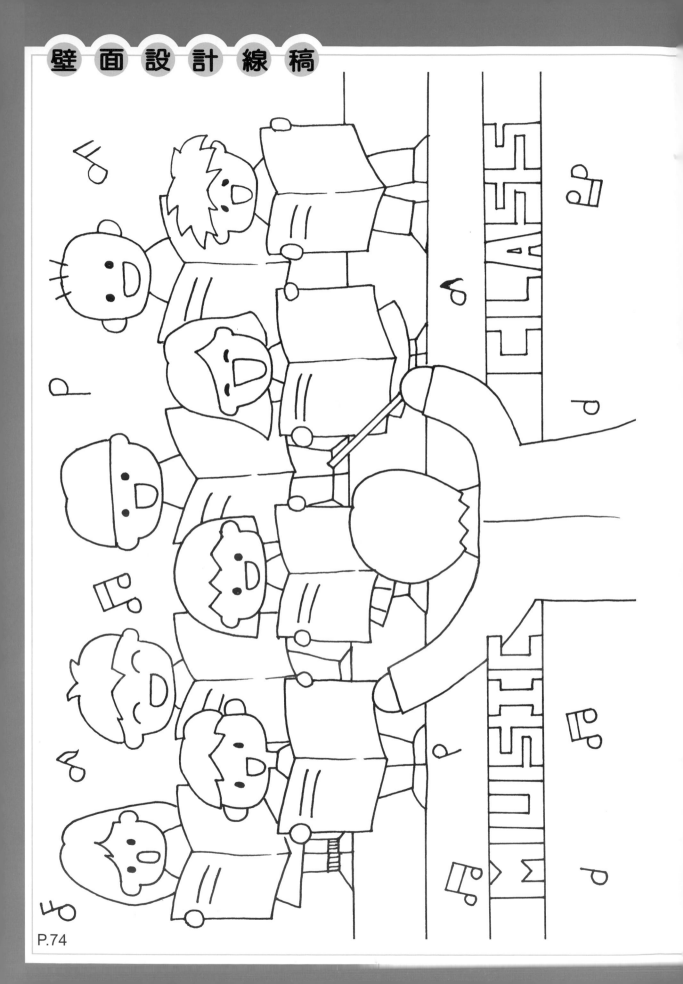

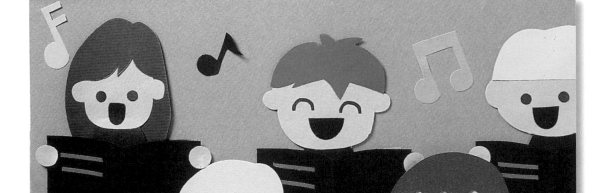

歌譜 ^{How to make} 的製作方法

書本的做法只要剪出外型弧度，並貼上衣些橫線，就完成了。

1. 先量好大小後剪下紙片。

2. 把紙片對折。

3. 用鉛筆畫上要裁切的形狀。

4. 用剪刀沿線剪下。

5. 用轉彎膠帶貼上裝飾。

Classroom

↑ 指示牌

←窗戶裝飾

↓ 圖表

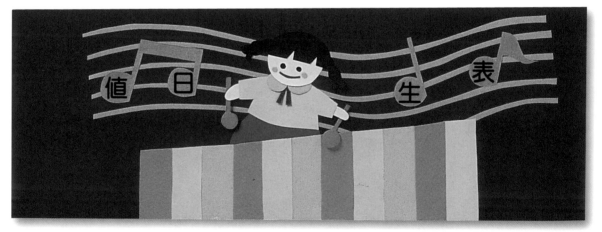

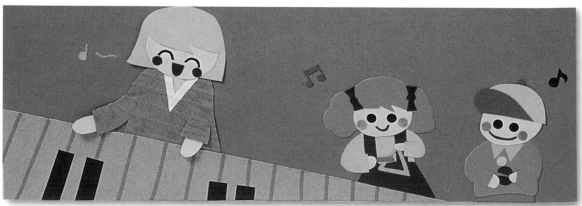

↑ 走廊壁面

大鼓 How to make 的製作方法

加上兩個等圓的圓形錯開一些，就會造成立體的感覺。

1. 先剪下圓形紙片。

2. 將兩個圓形紙片錯開後貼在一起。

3. 用轉變膠帶在邊緣做裝飾。

4. 另外剪圓形的邊框。

5. 貼在圓邊上即完成。

教室環境設計 ①

*lass room

part: **nine** *9)

大掃除

環境清潔

並非只有過年才大掃除

天天都要注意環境清潔

保持整齊清潔的生活環境

就可避免生蚊

而且整齊清潔

要由自己做起喔！

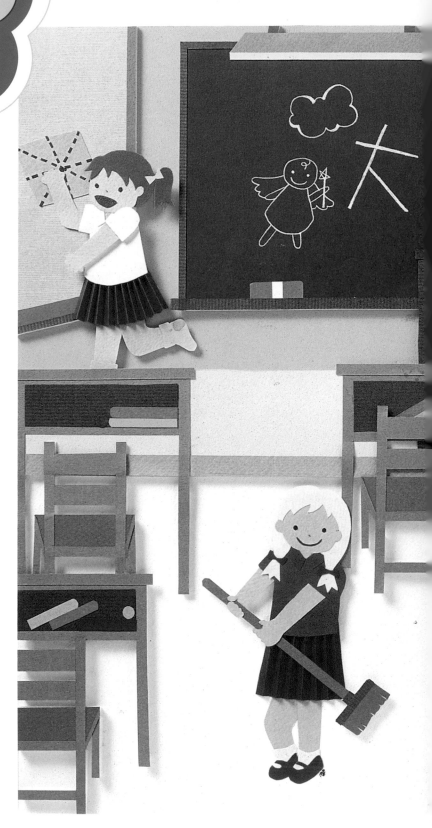

↑ 壁面展示板

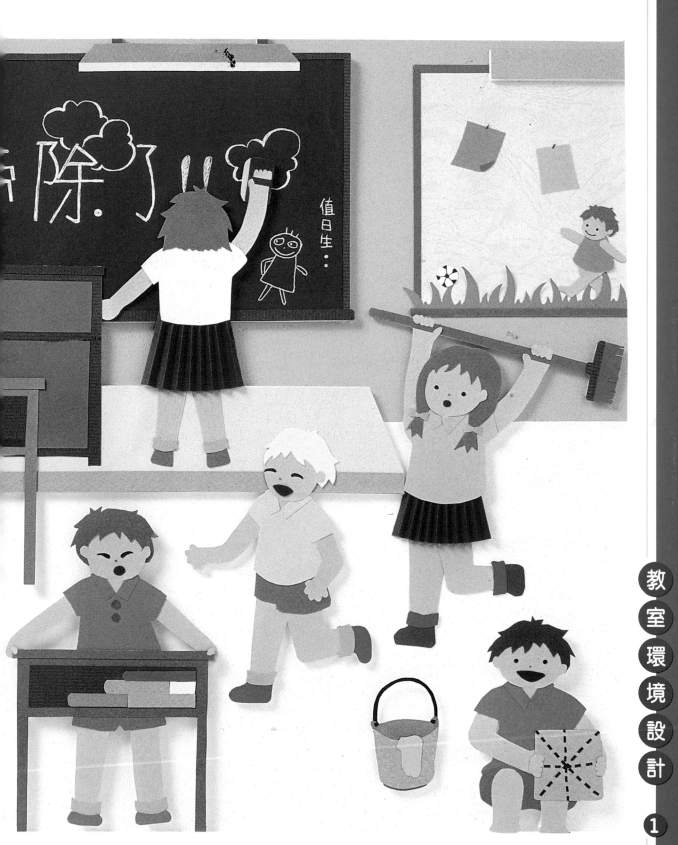

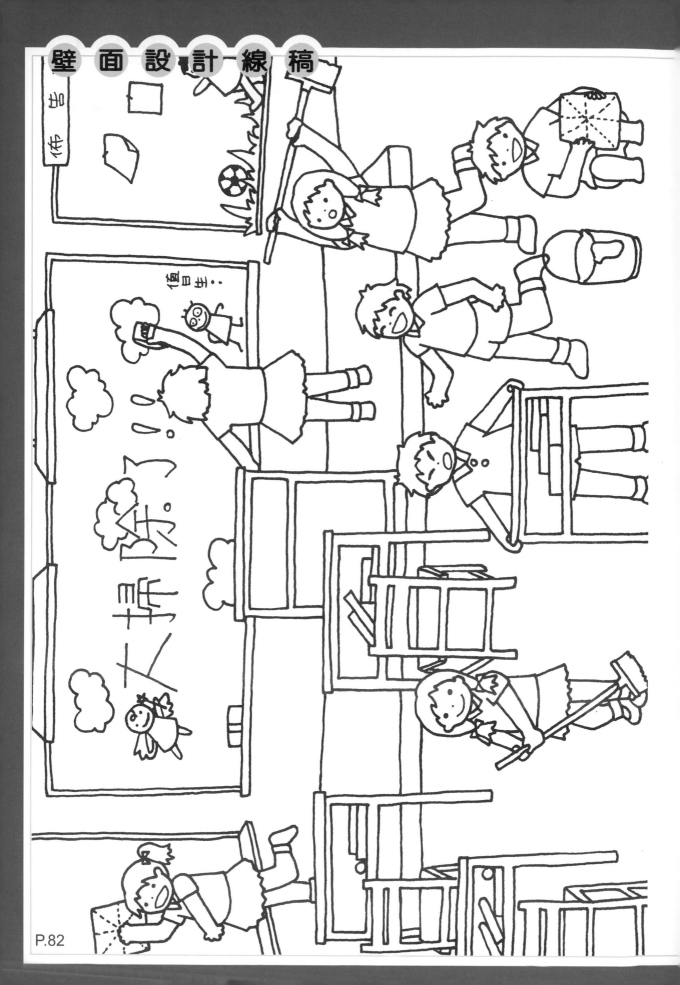

擦黑板 How to make 的製作方法

1. 取張美術紙裁成適當的大小的長方型。

2. 用筆畫上間隔等距的線條。

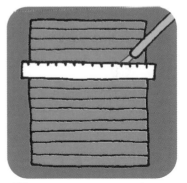

3. 然後用壓線筆照畫的線條壓線。

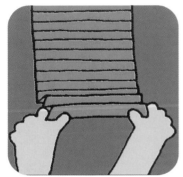

4. 然後折成百折狀。

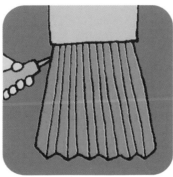

5. 將其固定於壁面上做裙子。

6. 一一黏貼好，如此即完成了。

Class room

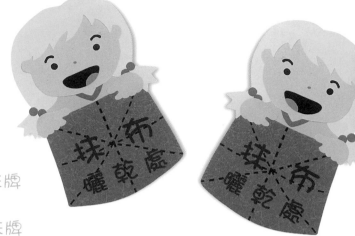

→ 指示牌

↓ 告示牌

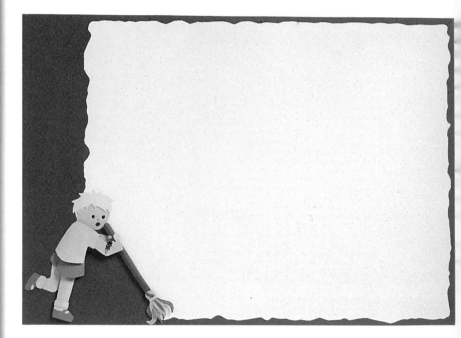

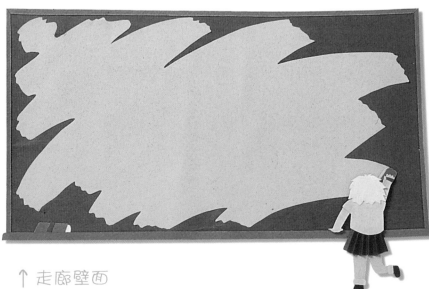

↑ 柱面directory立牌

↑ 走廊壁面

線稿

抹布曬乾區 How to make 的製作方法

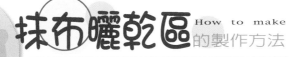

抹布不要隨便放,而且要曬乾,保持環境整潔。

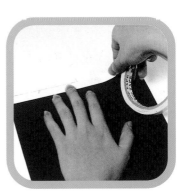

1. 於美術紙上先黏層雙面膠。

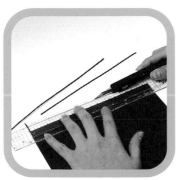

2. 將有黏貼雙面膠的美術紙割成一條條狀。

3. 如此可自己製作線痛,粗細可自定。

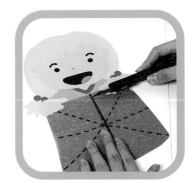

4. 黏貼於紙上可做虛線效果或邊條效果。

教室環境設計

①

Classroom

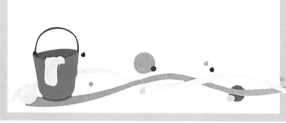

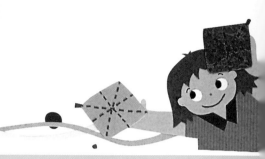

↓入門處　　　　↑窗戶裝飾　　　　↓角落

WELCOME

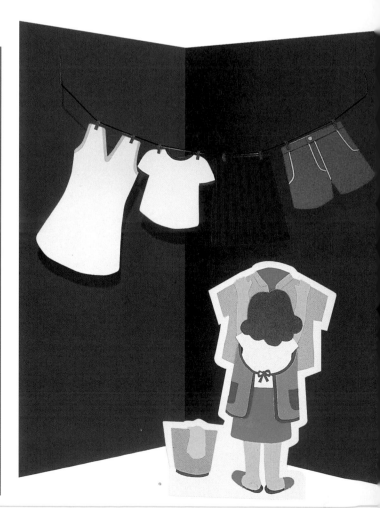

WELCOME

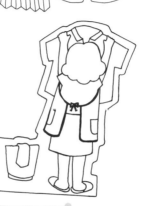

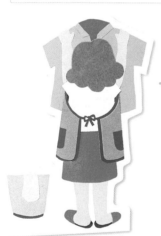

曬衣服 How to make 的製作方法

將紙張折成約90度作成立體的效果。

1. 將美術紙做的圖案黏於卡紙上。

2. 然後沿邊剪裁下來。

3. 再於卡紙上畫相同外型,然後向內0.5cm左右剪下。

4. 將剪下的型與主體黏合即完成。

part:ten *10)

郊 遊

現在大多的公司
都是採用周休二日制
所以許多休閒活動
也漸漸令人重視，許多人都將
安排休閒活動
視為家庭生活的一部分
到郊外去踏青
不僅可以聯絡彼此的感情
也可以好的享受
都市中沒有的好空氣與
寧靜美妙的大自然

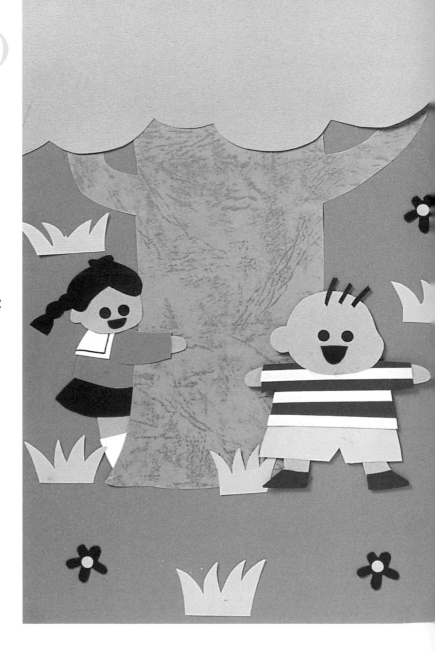

↑ 壁面展示板

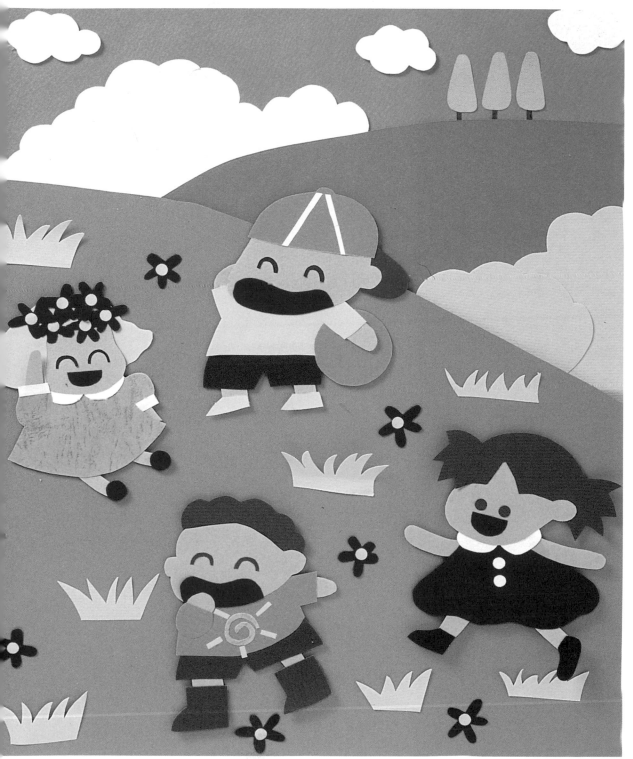

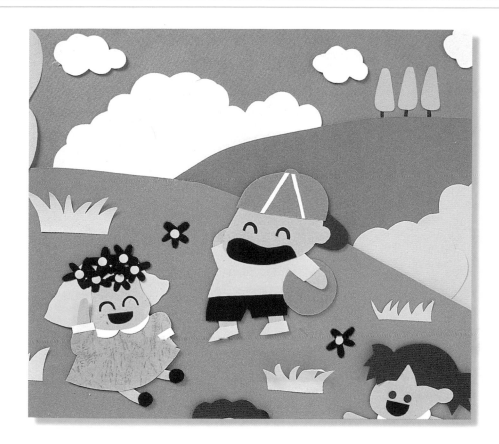

 背景 How to make 的製作方法

做壁報時要注意到前後
關係，後面的先做好再
一一貼上重疊才有層次
感，不會造成空間的混
亂。

1. 先貼上藍色的天空。

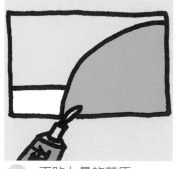
2. 再貼上景的草原。

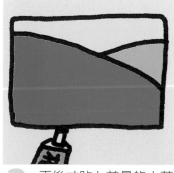
3. 再後才貼上前景的大草原。

4. 剪出小花和小草叢。

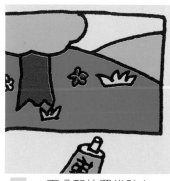
5. 再分配位置後貼上。

Class room

→ 指示牌

←柱面直立牌

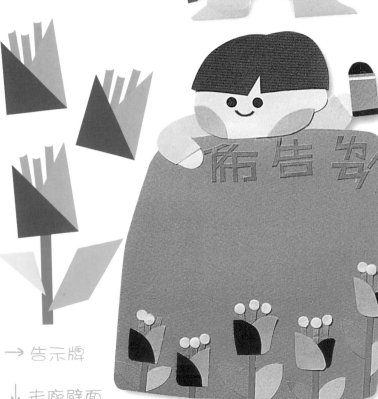

→ 告示牌

↓ 走廊壁面

線稿

蝴蝶 How to make 的製作方法

好久沒有看而蝴蝶了，小時候到處都是蝴蝶飛來飛去，還有鳳蝶，大大地揮舞她美麗的翅膀，真是美麗極了！

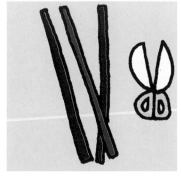

1. 剪裁一條條細長的紙條。

2. 用筆將紙條捲起來。

3. 再貼上身體和鬚即完成。

教室環境設計 ①

*lass room

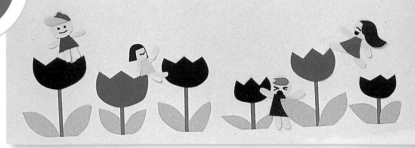

→ 窗戶裝飾

→ 入門處

↓ 指示牌

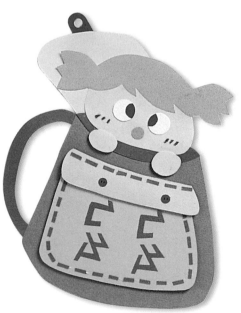

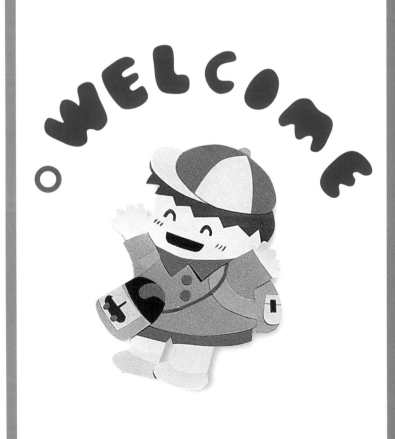

WELCOME

背包

How to make
的製作方法

去郊遊時，可別忘了帶些自備的東西哦，小地墊、吃的食物和垃圾袋、風箏…有了萬全的準備，這個郊遊就無缺失了！

1. 先畫上包包的形狀。

2. 用剪刀剪裁下來。

3. 把零件一一貼上。

4. 用筆畫出縫邊的線條。

5. 最後貼上釦子即完成。

教室環境設計 ❶

Class room

part: eleven *11)

各行各業

"360行，行行出狀元"
沼山代代有人出
只要擁有一技之長
肯努力上進
各行各業都有人才
都有好的出路
而且一個國家經濟成長
是需要不同行業的相互幫忙

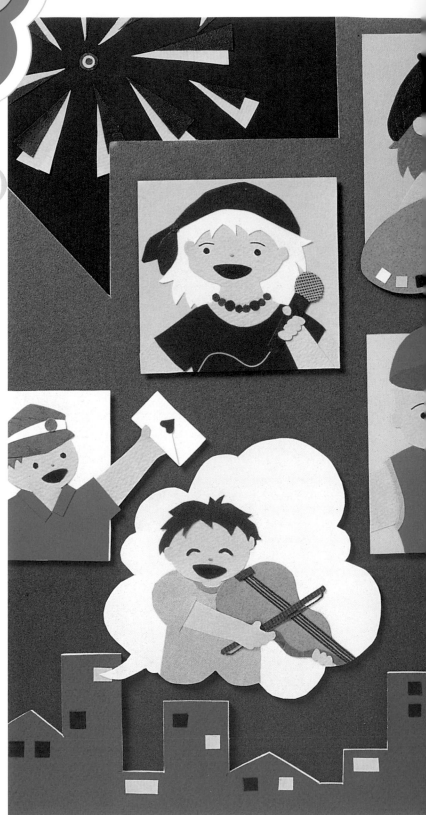

↑ 壁面展示板

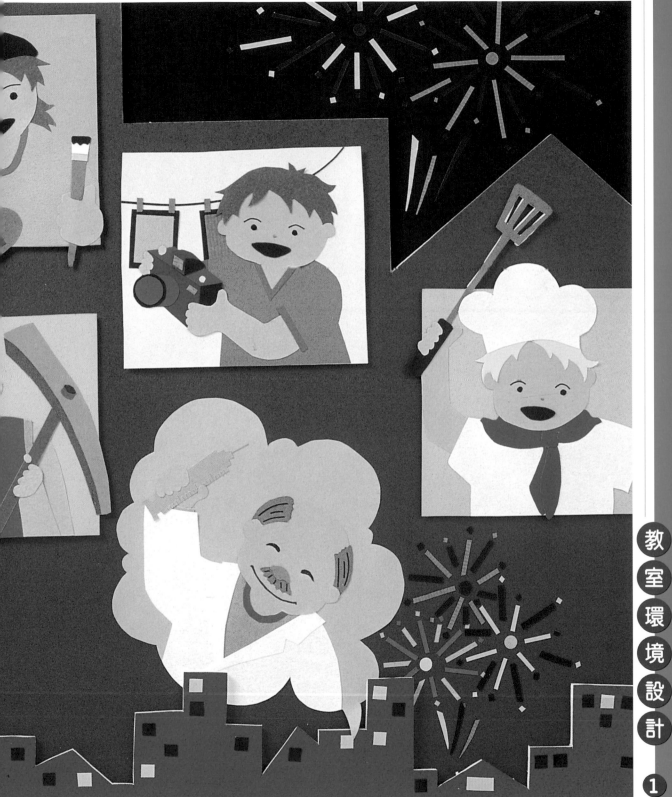

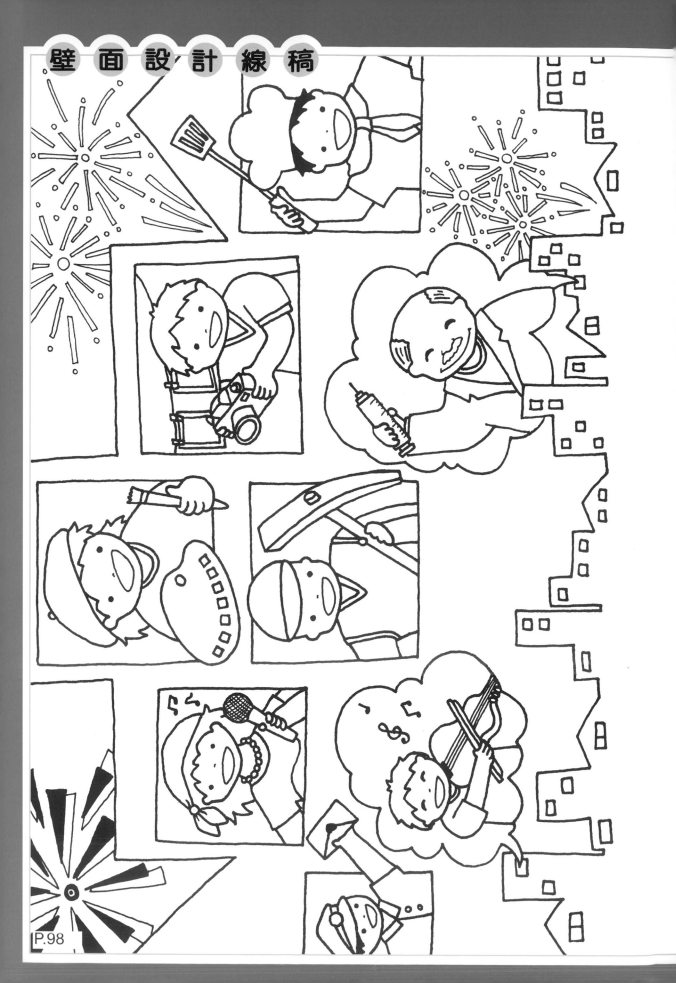

煙火 How to make 的製作方法

用線條來表現煙火的效果，以及色彩的搭配，煙火不會單調。

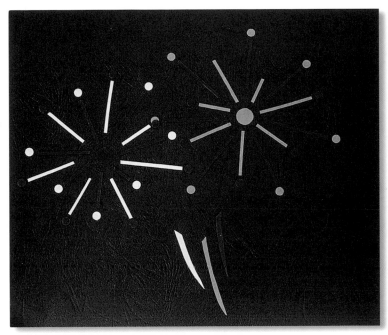

1. 於各色美術紙黏貼雙面膠。

2. 將其一一裁成細條狀。

3. 再用打洞機於有貼雙面膠處打洞，留下打洞的圓。

4. 於要做煙火的紙上稍畫簡易散狀構圖。

5. 先於中心點黏貼個大一點的圓。

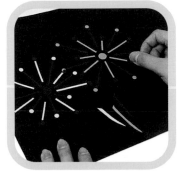

6. 然後將整個黏貼組合好即完成。

教室環境設計①

lass room

→ 告示牌

↓ 柱面直立牌

↑ 走廊壁面

→ 指示牌

圖表 How to make 的製作方法

線條起伏的製作，讓製作圖表更簡單。

1. 取雙面膠黏於美術紙上。

2. 然後切割成一條條的外型。

3. 取張美術紙裁成要的尺寸，並畫上起伏的線條狀。

4. 將之前割的線條，依畫的型黏貼上。

教室環境設計 ①

C*lassroom

→ 入門處

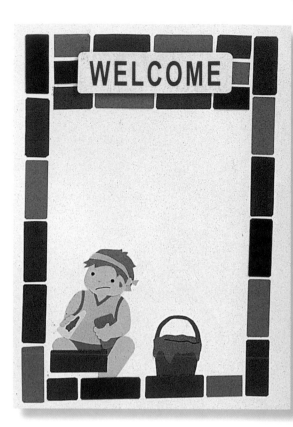

WELCOME

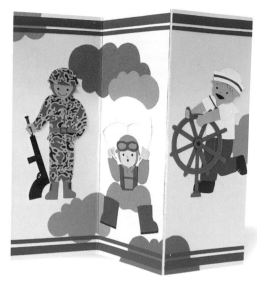

↑ 屏風

→ 告示牌

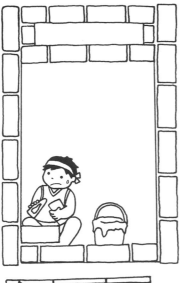

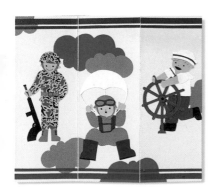

屏風 How to make 的製作方法

用紙箱瓦愣紙板,作廢物利用製成屏風。

1. 取瓦楞紙板或紙箱,畫出尺寸150×270cm的長方型。

2. 然後將裁好的瓦楞紙板或紙箱壓折成相等的三等份。

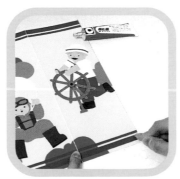

3. 用美術紙做好將黏貼上的三軍圖案。

4. 然後黏於瓦楞紙板上,壓折後放站立,簡易屏風完成。

教室環境設計

① 人·物·篇

出 版 者：新形象出版事業有限公司

負 責 人：陳偉賢

地　　址：台北縣中和市中和路322號8F之1

電　　話：29207133 · 29278446

F A X：29290713

編 著 者：新形象

總 策 劃：陳偉賢

美 術 設 計：吳佳芳、甘桂甄

電腦美編：洪麒偉、黃筱晴

總 代 理：北星圖書事業股份有限公司

地　　址：台北縣永和市中正路462號5F

門　　市：北星圖書事業股份有限公司

地　　址：永和市中正路498號

電　　話：29229000

F A X：29229041

網　　址：www.nsbooks.com.tw

郵　　撥：0544500-7北星圖書帳戶

印 刷 所：利林印刷股份有限公司

製 版 所：興旺彩色印刷製版有限公司

國家圖書館出版品預行編目資料

教室環境設計.1，人物篇/新形象編著.--
　第一版.台北縣中和市：新形象 ,2002[
民91]
　　面；　　公分
　ISBN957-2035-21-5(平裝)
　1. 美術工藝　2. 壁報－設計
964　　　　　　　　91001004

行政院新聞局出版事業登記證／局版台業字第3928號

經濟部公司執照／76建三辛字第214743號

■本書如有裝訂錯誤破損缺頁請寄回退換

西元2002年2月　第一版第一刷